1000筆 字帖

作者/郭仕鵬

一手美字 是陪伴你一生的簡單幸福

筆者的寫字之路,從小學一年級開始。猶記得那年,一日在路旁看到書法 班佈告欄上的作品,便為之著迷,吵著要學。感恩多年來,幾位恩師的傾囊相 授,悠遊在行楷篆隸等書體的華麗殿堂。除了毛筆字,也在硬筆書法的領域不 斷鑽研精進,直至今日。對於寫字的熱愛,未曾止息。

在成長過程裡,習字帶給筆者的益處多不勝數!求學過程透過寫字,心境 澄靜,讓我學習的理解力跟記憶力,都有顯著的助益,對於許多事理的深度邏輯思考,也奠定了很好的基石。除此,每每在靜靜寫字,或是書寫善美的文句當中,恬雅了身心氣質。發覺心田間,日漸有股浩然正氣,面對生活,自然有種光明磊落的喜悅。

這些年,由衷地希望分享漢字的藝術,以及寫字帶來的美好與樂趣,便經由課程向更多人傳遞筆者的經驗。在授課以外,筆者也一直有個願望,便是透過出版寫字專書,讓忙碌的現代人,能夠快速有效地汲取硬筆書法的學問。幾經思索,決定以部首為骨架,系統性地介紹漢字部首中的美學。

寫書期間,經過多番琢磨,以簡單易學的方式為讀者呈現。將多年來所學,和筆者悟到的心法,濃縮於之中。每個部首除了範字的練習,皆有選字來做詳細的說明。誠摯地建議讀者諸君,把握習字的三部曲,第一步先隨著筆者的說明,認識部首與範字書寫的要訣,觀察與記憶筆畫與架構;第二步動動筆,將所學到的要點,跟著範帖臨摹出來;第三步看帖臨寫,重複這幾個步驟,日日練習後,便可在平日書寫中,將學到的字型運用出來。如此,很快地就能寫出一手當心悅目的好字了!

寫出一手美字,是可以陪伴一生的簡單幸福。衷心感恩閱讀本書的每位讀者,期待您們透過本書,能得到寫出美字的成就感,以及寫字帶來的快樂與成長,也期待您們將這樣的美好,分享給更多人。

郭仕鵬 謹識

推薦序

硬筆美學 展現文字的力與美

還記得第一天拜師,師父說字型有三個重點:架構、灰度和筆畫,我都謹慎筆記下來。這三大範疇最終也成為我日後於字體設計工作的基本規條。

而三個重點中,又以架構的控制難度最高。中文字的形體千變萬化,但審 美萬變不離其宗,在我來看是漢字最迷人之處。這就像在世道人生裡,每天都 有不同的可能性,即使發生的事情讓人產生喜怒哀樂的情緒,生活的道理還是 萬變不離其宗。

今天被定義到電腦裡去的中文字造型數量之多,我想都已經把視覺造型理論的可能性發揮極致。做為字體設計師,本著對美的執著,要如何解決漢字的造型問題,便成為我工作壓力來源。然而跟郭老師認識,卻是從壓力中解套的美好。

數年前,因為中文字型的設計理論老舊,我們需要去尋找突破點。從書法中取得靈感是途徑之一。認真認識下,我發現每位書法老師也有他書法的獨特技巧和厲害之處,有偏重技法,也有偏重風格的,都很值得尊敬。然而郭老師的書法,我是有更深層一點的欣賞。

郭老師堅持歐陽詢《九成宮醴泉銘》的森嚴結構重新帶到現代應用上。其實就算在軟筆書法世界,也聽過會有前輩說,歐陽詢的書法沒什麼特別。歐陽詢對於文字字體展現的精妙,在今天風格至上的現代社會,會認真研究已經少之又少。然而郭老師不只把當中的美學轉移到硬筆世界裡,他把精神也成功轉移到硬筆之上,除了因為才智能夠駕馭外,背後所下苦功之多更不足外人道。

因為郭老師對於歐楷的完全掌握,讓他有能力把精神和氣韻在硬筆之上重現。像在古代沒有、但今天常見的中文橫排,郭老師的教學讓讀者能夠學習到中文該有的節奏、重心、比例,字除了獨體美外,更重要是組合後的章法和連綿感。到這裡,除了架構外,橫豎筆的構造緊密、撇捺筆畫的起、伏、活力、點畫所引申出的精氣神,都缺一不可。

坊間有很多很多教授硬筆書法的書籍,但是我感覺不少是摸不著邊際,即 使字體精彩,也少有能解釋背後原理和美學根據。而郭老師對於部首邊旁比例 的掌握,我想是創造了同類型書籍的先河。

身在香港的我,時時盼望有機會久居台北向郭老師學習,現在雖然距離沒 有減短,但是有郭老師的書籍,最少能解我學習之癢。

許瀚文 Julius Hui Monotype 資深字體設計師 2018 年 6 月 13 日 香港

目錄

編按:目錄中標示 → 者,表示有部分書寫示範影片。

作者序

2 一手美字 是陪伴你一生的簡單

幸福

推薦序

3 硬筆美學 展現文字的力與美

開始練習部首文

8	一部	54	广部 🕟	94	白部 🕞
10	人部	56	廴部	96	目部 🕞
14	刀部 →	58	弓部	98	示部
18	力部	60	彡部 ▶	100	糸部 🕞
20		62	彳部 →	102	艸部 🕞
22	厂部 ▶	64	心部 ▶	104	虫部
24	□部 →	68	戈部	106	衣部 🕞
28	□部 →	70	手部	108	言部
30	土部	72	支部	112	豕部
34	士部	74	斤部	114	走部
36	大部 ⊙	76	日部 ▶	116	足部
38	女部	78	木部	118	車部
42	子部	80	气部 ▶	120	辵部
44	↑部 ▶	82	水部	124	金部
48	尸部	86	火部	128	阜部
50	山部 🕞	90	片部	130	雨部
52	工部	92	玉部	132	風部

27

們夢見大家都是不相識的 一春天雨

134 馬部

136 魚部

作品集

140 無門關

141 送別

142 青玉案

143 聊齋誌異

144 泰戈爾

145 臨江仙 ⊙

146 天真之歌

147 一剪梅 ⊙

書中「書寫示範」這樣看!

1 手機要下載掃「QR Code」 (條碼)的軟體。

2 打開軟體[,]對準書中的條碼 掃描。

3 就可以在手機上看到老師的示範影片了。

開始練 督部首分

寫法示範

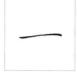

(一) 寫法說明

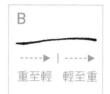

如圖 A 所示,一在書法中的粗細變化是粗→細→粗, 所以在硬筆中書寫一時,也透過重→輕→重的力道 變化,呈現出輕重變化的美感。

(二) 例字說明

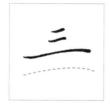

一部首的橫畫書寫時,除了輕重變化外,若能加入 弧度的美感,則整體更添靈動之美。如三與丘字, 最下面的長橫都帶有微微的弧度。

エ		エ							
T	-								
不	A								
E	丘	世	丞	丙	並	丈	丐	丢	丏
世	丞								
丙	並								
丈	丐								

人部

寫法示範

(一) 寫法說明

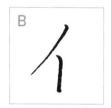

イ部首的撇和豎可以有兩種寫法,圖 A 是豎跟撇有接實;圖 B 是豎和撇稍微分開,留有空隙。

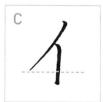

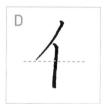

2

1部首撇的長度可有長短之別。圖 C 的撇較長,長度 幾乎與豎的尾端齊平;圖 D 的撇較短,長度約至豎的 一半處。

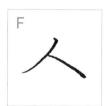

3

人部首右邊的捺畫,可如圖 E 用斜捺呈現,也可如圖 F 以長點呈現。

(二) 例字說明

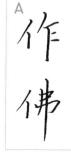

倍供

任但

亻部首在與右邊字旁搭配時,其長度有三種形式。

圖 A 的作與佛字,皆是左邊的亻部短,右邊字旁長。

圖B的倍與供字,皆是左邊的「部和右邊的字旁一樣長。

圖C的伍和但字,皆是左邊的个部比右邊的字旁長。

人	企	人	人	企	會	氽	命	傘	傘
		人	人	企	命	余	命	傘	傘
會	余								
命	傘								
伊	伍								
		伊	伍	休	你	何	仙	使	侍
休	你	伊	4五	休	你	何	分口	使	侍
旬	什口								
使	侍								

仙	付	仗	仞	代	份	任	仿	仙什
仙	付	仗	仞	代	份	任	仿	
								仗仞
								代份
	1		,	. 1.	1.	, >	.)	任纺
-	-				僅			
作	備	倒	佳	值	僅	信	中	作備
								佳值
								信伸
	r					7		

倒	傳	例	傳	例	倚	停	偉	倍	供
		倒	傅	何到	倚	停	偉	倍	供
何到	待								
停	律								
小人	归								
		小人	但	你	依	侍	使	使	俊
作	依	小人	112	你	依	持	使	便	俊
侍	使								
便	俊								

書寫示範

寫法示範

(一) 寫法說明

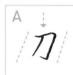

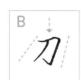

左圖標示出的撇可有不同斜度表現方式。 圖 A 的撇跟右邊橫折鈎的斜度一致而平行。 圖 B 的撇則比右邊橫折鈎斜度更大,形成錯落感。

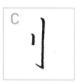

2 圖 C 的豎鈎是完全筆直的,呈現穩重之感。圖 D 的豎鈎是帶有內凹弧度的,呈現活潑俊逸之美。

(二) 例字說明

- 左圖的「列」字和「劍」字,説明的是「部左邊短豎的 長度以及和左半部字旁的長短比例。 「新短緊通常其長度化左半字旁的」(2.11)可,長度適由
 - J 部短豎通常其長度佔左半字旁的 1/3 即可,長度適中 則有畫龍點睛之效。

NG寫法

- 圖A的刂,短豎過短,則形成空洞感。
- 圖B的刂,短豎過長,使右半邊份量感覺過重。

岡川

2 如左圖的「剛」與「削」字,」部短豎的左右有兩個間距, 大小一致則有協調美感。

NG寫法

圖 A 的 J ,其短豎太靠左。 圖 B 的 J ,其短豎太靠右。

制	FI	制	前	則	創	到	刻	刷	71
		制	前	則	剧	到	刻	刷	7]
則	創								
到	刻								
当	利								
		3.1	41	四儿	副	E1)	51	اريز	mil
		台	71	[m],]	田门	4.]	71	スリ	77
国	副				面」				
到	副								

判	刨	刪	刺	刮	刑	刳	削	判	包
判	刨	冊]	刺	刮	平	刳	127		
								#	刺
								刮	꾸기
			- 11 - 11 - 12 - 12 - 12 - 12 - 12 - 12	10 0 0				刳	A Laboratory of the Control of the C
和	剃	刺	剉	到	利	剔	剜		
A James Marine	利	利	坐	型	刹	别	宛	礼	剃
								空	利
								别	宛

剩	割	剩	割	剿	剷	剽	劃	厰	劍
		乘	割	剿	直	剽	劃	厰	劍
乳	直								
常	畫								
厥]	劍								
		劉	蒯	會	劑	ŋ	分	也刀	刊
劉	歲]	劉	歲]	會	蒋	J	分	tŋ	FI]
會	產								
分	セカ								

力部

寫法示範

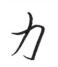

(一) 寫法說明

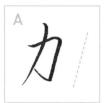

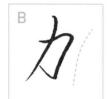

1

力部首最右邊的豎鈎,書寫時可如圖 A,是沒有彎度的呈現,也可如圖 B,帶有內彎的弧度,呈現一種更有力度的感覺。

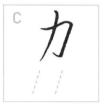

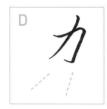

2

力部首的撇畫跟右邊的豎鈎,書寫時可如圖 C,兩畫的斜度一致平行,也可如圖 D,撇畫的斜度比右邊的豎畫更斜。

(二) 例字說明

勁勁

1

力部首中間的撇畫,在與左邊字旁搭配時,可以有長短之別。 如圖 A 的勁字以及圖 B 的勃字,第一個字都是力的撇畫較短,而第二個字撇畫較長。

勇勇

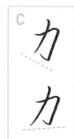

2

當力部首位於全字下方時,如圖 A 所示,其中間的撇畫可以有長短之別,第一個力的撇畫較短(如圖 C 下圖),而第二個力的撇畫較長(如圖 C 下圖)。如圖 A 跟圖 B 的勇字與勢字,第一個字都是撇畫較短的示範,而第二個字都是撇畫較長的示範。

カ	坚力	力				勃	勇		勉
		カ	坚力	勤	動	渤	勇	酌	勉
勤	動								
勃	勇								
對	勉								

勹部

寫法示範

7

(一) 寫法說明

7

2

一部首的橫折鈎,其豎鈎可如圖 D 沒有彎度,也可如圖 E 帶有弧度,產生挺拔感。

(二) 例字說明

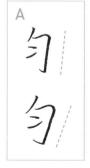

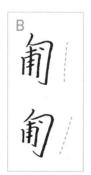

勹部首的橫折鈎書寫時,斜度可以不同,如圖 A 的勻字,第一個勻的斜度很小,幾乎是垂直的;第二個勻字的斜度較斜。圖 B 的匍字也是。

勺匀		勻	勾	勿	包	匆	匈	匏
3 * 1 * 2 * 4 * 5 * 5 * 5 * 5 * 5 * 5 * 5 * 5 * 5	勺	勻	勾	勿	包	匆	匈	愈
幻勿								
包匆								
匈匏								

厂部

寫法示範

書寫示範

(一) 寫法說明

厂部首的横畫和撇畫,彼此間的 連接與否和高低差,可有許多變 化,左圖 A ~圖 C 舉出三種供讀 者參考。

(二) 例字說明

厚

厚

厂部首的撇畫書寫時可如圖 A 的原字,第一個的撇是沒有弧度、俐落的;第二個原字的撇是帶有弧度、飄逸的;圖 B 的厚字也是如此。兩種寫法都可以呈現各自的姿態美感。

厦厚	厦	厚	厭	厮	厝	原	厠	厥
	厦	厚	厭	厮	厝	原	厠	厥
厭厮								
唐原								
厠厥								

口部

寫法示範

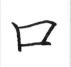

書寫示範

(一) 寫法說明

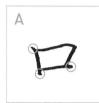

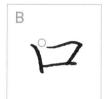

- 口部首的美感,其細緻處的表現很重要。
- 圖 A 的左邊豎畫,其起筆跟收尾都有出頭,以及下方的橫畫收尾處,也有出頭。
 - 圖 B 的上方橫畫和左邊的豎畫留有間隔。
 - 圖C的口,上下兩個橫畫都和左邊的豎畫之間留有間隔。
 - 三種表現方式各有不同的姿態。

NG寫法

圖 A 的口,其三處都沒有出頭,故而較死板,類似只 是畫一個正方形,沒有展現出文字之美。

圖 B 的口,由於左邊的豎畫太短,所以當右邊上下兩個橫畫以留空的寫法書寫時,造成空洞鬆散的感覺。

(二) 例字說明

口部首在做為字旁時,會比較窄而小,如圖 A 的味和嗽字皆是。而當口部在字的下方時,是全字的基石,會寫得較寬而呈扁長方形。

P	127
17/	PT
它	吸
吹	呀
呃	叫刘
中	呵就
吹	味

ap	171	17/	oŢ	定	吸	今	-را، ت
JP	171	12/	oT	吃	吸	马	١٠٠)-
		呃					
			- 1	1	707		

ण	四甲	迎	功口	叫	哮	中	啦
ण्ग	中	池	叻口	叫	呼	中	对主
呢	呀し	中	DE	咕	鸣	咦	咳
	呼し						

呵	四甲
油	內力口
ヷ゠	建
中	吨三
呢	呀し
巧专	以新
咦	咳

善	古	
		- 15
至	告	
兴	吞	
各	杏	
和	昌	
咒	咨	
	,	
哉	唐	
		1 L

生 和 生和	5 呈

口部

寫法示範

書寫示範

(一) 寫法說明

口部首的豎畫與上面橫畫銜接處,可以如圖 A 完全接實,呈現方正穩重感覺,也可如圖 B 不接實,留有間隔,呈現空靈而飄逸的美感。

(二) 例字說明

口部首的兩側豎畫,可有內凹或外圓兩種呈現方式。如圖 A 的國字,第一個國是兩側的豎畫微內凹的寫法,而第二個國字,兩側的豎畫就是微向外圓的寫法。圖 B 的圓字也是。

2

口部的右邊豎畫,其末端可以不鈎起,也可以鈎起。如圖 C 的團字,第一個團有鈎起,第二個則無。圖 D 的四字也是。

國	圈	國	圈	凶	四	園	圓	圖	国
		國	圈	囚	四	園	圆	圖	国
图	四								
園	国								
圖	国								
		回	图	凹	圃	圍	田	周	困
									· ·
回	图				圃				· ·
回图	图								· ·
	A								· ·

土部

寫法示範

(一) 寫法說明

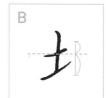

- 土部首上面第一横,其位置可以有高低之別。 如圖 A 位置較高,所以形成豎畫在橫以上較短,以下較長。
 - 如圖 B 則位置居中,穿過豎的中心點,所以形成橫畫上下的豎畫長度一樣。

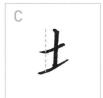

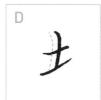

2

- 土部首的豎畫可有直曲之別。
- 圖 C 的豎畫是筆直的,圖 D 的豎畫是帶有弧度的, 分別呈現不同美感。

(二) 例字說明

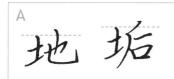

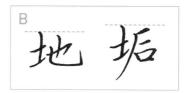

土部在和右半字旁搭配時,其豎畫可有長短之別。 上圖的 A 組地跟垢,其土的豎畫皆低於右半字旁的頂緣,而 B 組的地和垢,其土的豎 畫高於右半字旁的頂緣。

坡坤

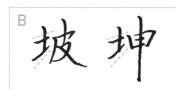

2 土部首的横跟挑,斜度可以一致,亦可不一。 如上圖 A 組的坡和坤,其下面的挑,和上面的横斜度一致;而 B 組的坡和坤,其下面 的挑,斜度則比上面的横更斜。

坐月					聖				
4		坐	坠	重	里	全		在	至
全	-								
址址	干)].) la	,		, -	1	14
坡土	中				却				
拉力	巨								
垢土	垮								

堵	堆	域	掘	培	埤	堪	塔
堵	堆	域	坻	培	埤	址	塔
墹	塘	境	墟	墩	埔	壤	埕
墹	塘	境	墟	墩	增	堪	埕
			- 2				

堆 域 培 進 塘 墹 境墟 增

壑	壁	壑							
	4 ,	壑	壁	坚	墅	塾	塑	基	墓
墨	墅								
塾	型								
塞	茎	华	堂	劫	赴	H TH	谷民	- 1 kg	墜
华	堂	坐							至隆
垫	基								
墾	THE THE								

士部

寫法示範

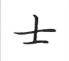

書寫示範

(一) 寫法說明

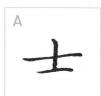

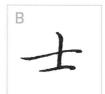

1

士部首的豎畫可如圖 A 寫在長橫的正中心,也可如圖 B 偏到中心的右邊。

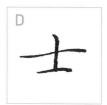

2

士部首的長橫畫書寫時,若如圖 C 帶有弧度,則整個士字會如圖 D,營造出靈動飄逸的美感。

(二) 例字說明

士部首在全字上方時,其豎畫的長度可有長短不同的表現。如圖 A 的第一個士,豎畫就比較短,第二個士的豎畫就比較長;圖 B 的壺字,第一個即是豎畫較短的運用,第二個壺是豎畫較長的運用。圖 C 的壽字也是。

1	井土	士	壯	善	壺	喜	壬	垂	堺
The state of the s	违		井土	善	蓝	里	土	垂	坍
T									
13	I								
垂	坍								

大部

寫法示範

書寫示範

(一) 寫法說明

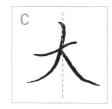

1

大部首的撇畫可以在橫畫的偏左處 穿過(如圖 A);也可以在橫畫的 正中心穿過(如圖 B);或在橫畫 的偏右處穿過(如圖 C)。

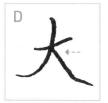

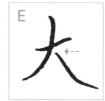

2

大部首的捺畫,可如圖 D 與撇跟橫的交會點接實,也可如圖 E 留一點間隔。

(二) 例字說明

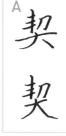

大部首在字的下方時,最後一筆可用長點,也可用捺。如圖 A 的契字,第一個是用長點;第二個是用捺;圖 B 的奘字也是。

2 大部首在字的上方時,其撇畫的弧度就不會大彎,因為 會將空間留給下方的部分,才能有足夠空間容納。

NG寫法

若是撇畫的弧度太彎,會導致下方部分無足夠空間書寫。

大太	大	太	夫	天	夭	央	糸	失
	大	太	夫	天	夭	央	於	失
夫天								
夭央								
	夷	夾	奋	奇	东	叁	春	恝
夷夾		夾						
奉奇								
奏契								

女部

寫法示範

(一) 寫法說明

1

這兩筆書寫時,可帶有微微弧度及注意輕重。上筆 是重到輕,下筆是輕到重。

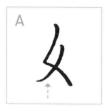

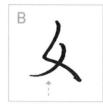

2

圖 A 做為偏旁時,女的弧撇彎曲的幅度較小。 圖 B 當女在字的下方時,像是全字的基座,較寬扁, 因而其弧撇的弧度會更彎。

(二) 例字說明

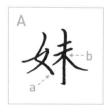

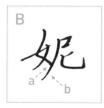

1 女做為偏旁時,有兩種類型:

如圖 A 的妹字,其女字的 a 長點延展較長,而未字的 b 撇便寫較短,將空間留給長點,形成錯落的美感。如圖 B 的妮字,有別於妹字,其女的 a 長點寫較短,將空間留給尼的 b 長撇,使其延伸。

*故而在書寫女字旁時,可注意到有女的長點延展與否的兩種類型。

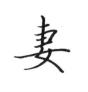

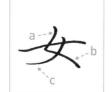

2 女部在下面時的寫法:

當女部位於字的下方時,功用似全字的基座,會比偏旁的女扁些,故而 a 畫會寫得較短,b 畫角度較平,c 畫的弧度也較彎。

始	女小	始	妙	女口	姓	好	妳	妹	姐
		好台	处广	女口	姓	好	妳	妹	女且
女口	姓								
好	郊								
好	好								
		娟	奶	奴	妍	妃	嫉	护	女云
女又	女开	女月	好	女叉	女开	女己	媖	好	女云
女己	娱								
护	女云								

妮	妯	姍	妨	姐	姊	姆	好	妮	女由
妮	女由	一州	妨	女丑	姊	姆	好		
								女册	妨
								妇	姊
			,					姆	好
妖	她	妁	妓	妲	姝	姥	姨		
妖	女比	妁	妓	女旦	块	姥	姨	妁	妓
								女旦	块
								姥	姨

姓 妪	姪	姻	姓	娓	娘	娜	娥	娩
	女至	女因	姓	姬	娘	娜	娥	娩
姓姓								
娘娜	<u>,</u>							
女 娩) 4) =	1/2		, 2.	, <u>,</u>	1.5
		婦						-
女宛 女帝	妙定	女帝	婚	婢	支昌	婷	媒	媛
婚婢	7							
妹媛								

子部

寫法示範

子

习

書寫示範

(一) 寫法說明

子部首的「) 」豎彎鈎,頭尾在一條垂直線上,中間略微彎曲,弧度不 需過大。

NG寫法

豎彎鈎的弧度過大,似人的駝背,顯得沒有精神。

2 子部首無論是如圖 A 的長橫或是如圖 B 的挑,都是從豎 彎鈎的起筆略下處交會,便能將重心提高,整體便會顯 得高挑俊逸。

NG寫法

圖 C 的長橫及圖 D 的挑,與豎彎鈎的交會處過低,重心掉下,顯得沒有精神。

(二) 例字說明

- (1) 子部做為偏旁時,會寫得比較瘦。
- (2)子的挑不需過長,因要避讓右半邊的緣故。
- (3)因右邊的系也有鈎,故子的鈎可較小,將重點讓給系的鈎。

季

- (1) 子部在下時,猶如基座,會寫得較寬。
- (2) 子的長橫寬度比上面的禾寬,則能顯出主筆的美感。
- (3)子的長橫可有微微的孤度,如拱橋般,全字會顯得靈動有生命力。

抱狐
抱狐
处 组
學 學

一部

寫法示範

書寫示範

(一) 寫法說明

一部首上面的點畫可以用不同的形式 表現,增添豐富的美感。

2

一部首的橫折鈎,書寫時將轉折處表現出來,可以增添力度與挺拔之勢。

(二) 例字說明

□部首的一些字,□可以寫寬也可以寫窄,分別呈現獨自的風格。如左圖的空跟宣字,□便各自以寬跟窄的形式來表現。

定	室	定	室	定	宅	宇	守	宋	宏
		定	室	定	宅	宇	守	宋	宏
记	宅								
宇	守								
宋	宏								
						宛			
京	宮	京	邑	宙	官	宛	宜	客	宣
宙	官								
宛	宜								

宥	字	害	宴	宵	冷	宿	嵌	宥	津
宥	享	甚	夏	甫	答	宿	嵌		
								害	宴
								育	冷
	2			7_	2-		2-	宿	嵌
寄	寅	熎	富	寒	寐	奚	察		
哥	寅	宏	盲	寒	寐	奚	察	哥	寅
								寒	寐
								英	察
				- 5					

序	擾	寡	寢	寧	寬寬	寫	字	寮	衛
		寡	擾	寧	霓	寫	字	察	簡
寧	克								
	,								
寫	守								
2-0	. 2-								
察	角								
2	7								
富	寒								
9									

尸部

寫法示範

(一) 寫法說明

1

尸部首的撇和右邊的兩個橫畫銜接時,可有不同方式。如圖 A,其撇跟右邊兩個橫畫是完全接實的。 而圖 B的撇和右邊的兩個橫畫是留有空隙的。兩者 一虛一實的表現各有不同姿態。

(二) 例字說明

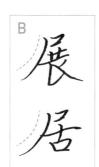

1

尸部首左邊的撇,在全字的運用上,可有不同的展現方式,如圖 A 的展和居字,其左邊的撇皆是較直而無弧度的寫法。而圖 B 的展和居字,其左邊的撇是有弧度,較柔逸的寫法。

2

尸部首的寬度,會因其下方搭配的字旁形狀而有寬窄之別。如圖 C 的尼字,由於下方的 之,其上部較窄,因而尸部也寫較窄,才不致上寬下窄;而圖 D 的屜字,其下方的 社,寬度較寬,所以尸部也寫寬,方能上下協調。

居	展	尺	居	展	局	尾	屋	屏	層
		尺	居	展	局	尾	屋	屏	層
局	尾								
屋	屏								
屠	屬	13.	泯	13	P.	P.	P	Ŗ	17
1	77		1	R					
尼	尿	看	黉	尼	旅	世	屍	鱼	进
程	屍								
屆	屈								

山部

書寫示範

寫法示範

(一) 寫法說明

山部首左右兩邊的短豎,書寫時可有不同的角度。如圖 A 的山,其左右兩個短豎,都 是筆直的。而如圖 B,其山的左右兩個短豎,都是向外側傾斜的。至於如圖 C,其山的 左右兩個短豎,都是向內側傾斜的。

2

山部首位於全字上方時,可如圖 D 端正的佈局,也可如圖 E 向右傾斜,營造活潑飄逸的態勢。

(二) 例字說明

山部首位於全字左方時,如圖 C 所示,其右邊的短豎,通常是筆直的書寫,因為要將空間留給右邊的字旁,圖 A 的岐字以及圖 B 的崎字,即是其應用方式。

当	岐	堂	岐	岑	盆	岩	岱	岳	1
		33	进	孝	宜	五	岱	岳	1
孝	盆								
岱	岳								
岛	峡								
						避			
崎	崇	与	峡	靖	崇	坦尼	崔	崖	面
堰	桂								
崖	崗								

工部

寫法示範

(一) 寫法說明

1

工部首中間的豎畫,書寫時可如圖 A 是筆直的,也可如圖 B 帶有一點弧度。

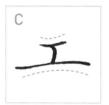

2

工部首上面的短横,可有向下微凹的曲度,而下面的長横可有向上的弧度,則彼此配合起來,能產生活潑挺拔的姿態。

(二) 例字說明

1

工部首在全字下方時,其最下面的長橫,有長短兩種寫法,如圖 A 的左字,第一個左的下面長橫比較短,第二個左下面的長橫則 比較長。圖 B 的差字也是如此。

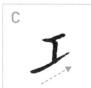

巧

似太

2

工部首位於全字左邊時,最下面的 橫畫會如圖 C 寫成由重而輕的挑畫; 圖 D 的巧字及圖 E 的巰字,其工都 是這樣的應用。

エ	左	エ	左	巧	巨	巫	差	巩	统
		工	左	巧	E	巫	差	巩	华而
巧	E								
巫	差								
巩	统								

广部

寫法示範

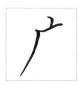

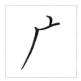

書寫示範

(一) 寫法說明

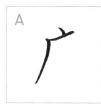

最上面的點可有不同變化 A 是右點 B 是出鋒點 C 是豎點

2 广部首的長撇與橫的銜接,可有不同變化。

D接實:長撇的起筆略微高過橫的起筆。

E有間隙的:長撇起筆低於橫的起筆。

F 一樣有間隙:長撇起筆與橫大致等高。

(二) 例字說明

П

广部的字書寫時,由於下面都含納搭配的部分,因 而广的長撇的位置,須將空間留好。

而广部的長撇書寫方式,可分兩種。

圖 A 的廣字,其長撇是沒有弧度的,較俐落剛勁。

圖 B 的度字,其長撇是帶有弧度的,較柔美飄逸。

座	庫	座	庫	庭	庵	庶	康	庸	廊
	4	座	庫	庭	庵	庶	康	庸	廊
庭	庵								
庶	康								
旗下	啟		7.	7.		7.		2	
					廡				
廟	無	斯	啟	廟	無	廢	质	播	庠
,2									
發	廣								
1-72	产								
播	1								

廴部

寫法示範

(一) 寫法說明

- 廴部首的捺畫在書寫時,以「一波三折」來展現美感。
- ① 這段行筆是重→輕: ② 這段行筆如一般斜捺,由輕→重; ③ 這段行筆是重→輕,即書法中所謂出鋒,尾端放到最輕,產生飄逸之美。

(二) 例字說明

及部首的撇畫,向外延伸出去可讓全字的左邊有開展的美感,也和平捺右邊的尾端取得平衡,左右兩邊都向外延伸。

如左圖的巡跟建字,其了的撇,都比上面的橫畫寬。

NG寫法

左圖的巡和建字,其撇沒有延展出去,而與上面的橫同寬,所以全字的左邊就會顯得侷促。

廷	圳	廷	圳	延	建	迴	地	建	廹
		廷	拟	延	建	迴	地	建	延
延	建								
廻	地								
廷	延								
-									

寫法示範

3

(一) 寫法說明

日 弓部首的最後一筆横折鈎,可以有不同曲度的呈現。如圖 A 所示,是為向內弧的寫法,而如圖 B 所示,是直而沒有曲度的寫法。如圖 C 所示,是微向外弧的寫法。

3

2 弓部首的第一畫橫折,跟第二畫橫畫,可有長短不同的呈現。如圖 D 所示,第一畫橫折跟第二畫橫畫,兩者一樣長。而如圖 E 所示,第一畫橫折較短,而第二畫橫畫較長。再者如圖 F 所示,不但第二畫橫畫較長,還有出頭出來。

(二) 例字說明

當弓部首位於全字下方時,會寫得較為寬扁,一方面足以展現出支撐全字的基石之感,一方面不會因太長而拉長了整個字。

強強

2 當弓部首位於全字左方時,其下面的鈎可以有長短之別。 如圖 A 的強字,以及圖 B 的弘字,第一個字都是鈎較短 的示範,而第二字都是鈎較長的示範。

爾	彈
弱	張
強	弦
3	引山
弛	弘
弱	稍
,	
书	弟

彌	彈	弼	張	強	弦	3]	34
彌	彈	弱	張	強	弦	3	34
		17	2.)/	150	7	-12	-4
	弧					吊	,
弛	弘	鸦	稍	疆	3	书	弟

寫法示範

(一) 寫法說明

三部首的三個撇,書寫時角度可有不同。以左圖為例,最上面第一撇角度最平,第二撇的角度較斜,第三撇的角度最直,如此可以形成錯落有致的美感。

(二) 例字說明

三部首書寫時可以三畫分開,亦可三畫相連。如圖 A 的形跟彩字,其三部的三撇是分開的寫法;如圖 B 的形跟彩字,其三部的三撇採類似行書的寫法,以流暢圓潤的筆法表現。

形	形	开/
周分	彬	
彩	彭	
号	彣	17
彦	彧	学学
多	功	
選	形	

				彩		/	彰
开	形	周子	彬	彩	彭	彩	彰
影	彣	彦	彧	字	ジュ	選	衫
影	並	彦	彧	多	功	選	形

1部

寫法示範

1

1

書寫示範

(一) 寫法說明

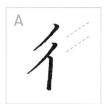

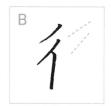

不部首的兩個撇畫的斜度,可以如圖 A 平行一致, 也可以如圖 B,第一撇斜度較平緩,而第二撇的斜 度較斜。

(二) 例字說明

1

2

?部的兩個撇畫,可以如圖 A,其名部的兩撇帶有微微的弧度,也可如圖 B,其名部的兩撇是直而乾脆的呈現。

得	往	得	往	很	徒	御	律	後	徑
		得	往	很	徒	何	律	後	徑
何	律								
後	徑								
德	徵								
		德	徴	徽	征	徇	徹	徉	綺
徽	征	德	徵	徽	征	徇	徹	徉	飾
徇	徹								
得	綸								

心部

書寫示範

寫法示範

(一) 寫法說明

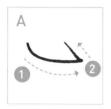

1

心部首的臥鈎是心的靈魂筆畫,托顯出整體的美。 書寫時應注意輕重變化,第1段是由輕到重;第2 段則是如書法中出鋒,重而輕較迅速地鈎上去。

2

心部的三個點有高低之別。b點最高,a、c兩點較低,如此層次便能豐富。

(二) 例字說明

想然悲

以寬度而論,心部某些字在書寫時可有兩種方式,A 組是將心寫得比上半部寬,使全字 呈三角形之態;B 組是將心寫得與上半部等寬,全字呈方形之姿。

2

心部的字,無論是像「怎」字這種明顯心寬於上半部 「乍」的字形,或是像「意」這種上半部較寬的字形。 在寫心時,其左右兩點皆應寬於臥鈎,向左右開展, 則能似穩固地基撐起全字。

NG寫法

若心的左右兩點未向左右邊開展,則會顯得侷促而瑟縮。

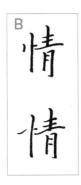

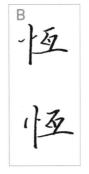

3

个部首的豎畫,書寫時可以筆直也可彎曲。如圖 A 所示,第一個个的豎是筆直的,第二個个的豎是帶有往左彎的弧度。圖 B 的「情」字及圖 C 的「恆」字,其第一個字的个都是豎畫筆直的寫法,看起來穩健;而第二個字都是豎畫帶弧度的寫法,流露出飄逸之感。

忠	悲	弘	忍	志	念	公	怎	忠	悲
忠	悲	3	忍	志	念	念	怎		
								志	恋
								志	念
								念	怎
下心	さ	怒	思	台	急	现	恕		
志	志	怒	思	台	急	恐	怒	5	志
								怒	思
								45	急

悉	悉	悉	悉	悠	悠	想	愁	敗	意
		悉	悉	悠	悠	想	愁	敗	造
悠	悠								
想	愁								
计七	1								
			件					•	
沈	怪	计七	-1-7	忱	怪	市	计生	情	说
怖	性								
. 1									
情	悦								
	,								

風部

寫法示範

(一) 寫法說明

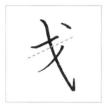

1

戈部首的橫畫,書寫時若能往右上斜,則與豎彎鈎會形成挺拔飄逸之勢。

NG寫法

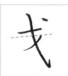

如橫畫寫得完全水平,則整體顯得呆板不活潑,且無論單獨寫或是搭配 字旁,整體會有扁塌之感。

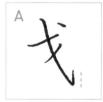

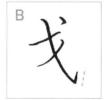

2

戈部首的豎彎鈎末端鈎起的角度,可以像圖 A 筆直向上,亦可像圖 B 微向右上鈎起。

(二) 例字說明

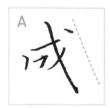

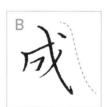

戈部的豎彎鈎可有兩種表現方式,圖 A 及圖 C,豎彎鈎弧度較小;而圖 B 及圖 D,其豎彎鈎弧度較大,較顯活潑之態。

1 1	戈	戊	式	戎	成	戒	我	或
	ŧ	戊	其	戎	成	戒		或
戌戌								
成戒								
我或	맥.	戚	11V	共:	南	カト	太、	百
	戰	戚	-					真真
戰戚	半、	H-X	往人	異	/重义	TX	大	支
戳戴								
建 批								

手部

寫法示範

t

(一) 寫法說明

1

手部首的豎鈎書寫時不需要彎度太大,如圖 A 呈現,帶有微小的弧度即可,而起筆和末端則如圖 B 所示,位於同一垂直線上。

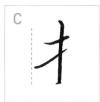

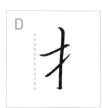

2

提手旁的挑畫,可如圖 $\mathbb C$ 寫得較上面的橫畫寬,也可如圖 $\mathbb D$ 與上面的橫畫等長。

(二) 例字說明

推推

提手旁的豎鈎,其起筆的高度,可以跟右邊字旁等高,或是高於右邊字旁,也可以低於右邊字旁,如圖 A。第一個提手旁即與右邊的佳等高,第二個字的提手旁則低於右邊的佳。圖 B 的抱字亦同,第一個字的提手旁高於右邊的包,第二字的提手旁則低於右邊的包。

手	打	手	打	扔	扒	找	承	抱	抛
		手	打	扔	扒	找	承	担	抛
扔	扒								
找	承								
担	抛								
		抑	批	技	扮	扯	抒	抓	投
柳	批	护	批	技	扮	扯	持	抓	投
技	扮								
抓	投								

支部

寫法示範

文

文

書寫示範

(一) 寫法說明

」 支部首上面兩畫(撇和橫)可以有不同表達方式。在此舉出三種供讀者了解,細緻處的不同變化,可以帶來不同姿態。

圖a撇與橫是接實的;圖b撇與橫是有間隙的;圖c撇改成斜豎,直接轉折連接橫畫。

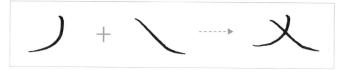

下面的撇與捺互相的配合很重要。撇是先直再彎的弧撇,捺是斜捺。捺與撇的交會點是弧撇由直轉彎的地方。

(二) 例字說明

* 支部首搭配左邊偏旁時,大抵可分為兩種類型。

上 左短右長型:

以政字為例,屬於左邊短、右邊長類型。

- (1) 攵的頂端,即撇的起筆高於左邊的「正」。
- (2) 攵的下緣,即弧撇與捺的底端,低於左邊的「正」。
- (3) 攵的橫畫,約對著「正」一半處,銜接著「正」的短橫的斜勢,繼續往右上緩緩上斜,形成挺拔的美感。

2 左長右短型:

以敏字為例,屬於左長右短型。

- (1) 攵的頂端與下緣皆短於「每」。
- (2) 攵的橫畫,約對著「母」的橫畫,沿其斜勢繼續往右上斜。
- (3) 攵的撇與「每」的撇,角度可以不同,形成錯落的美感。

收	攻		攻		
攸	改	收	攻	攸	
放	政				
敢	散	4)	盐	敦	
穀	談	_	散散		
敲	數				
敵	敷				

收	攻	攸	改	放	政	效	啟
收	攻	放	改	放	政	效	啟
敢	散	敦	敬	敲	數	敵	敷
敢	散	敦	被	敲	數	敵	敷

斤部

寫法示範

(一) 寫法說明

1

斤部首的橫畫長度,可以如圖 A 寫得較長,也可如 圖 B 寫得較短。

2

斤部首的豎畫,可以如圖 C 以書法中的垂露豎來呈現,即行筆是重到輕到重,尾端是頓筆的感覺。也可以如圖 D,以書法中的懸針豎呈現,行筆是由重到輕,尾端如針尖。

(二) 例字說明

斤部首在與左邊偏旁搭配時,通常會寫得較低,呈現 出錯落有致的美感。如左圖的「新」字及「斯」字, 都是這樣的示範。

斤斤	斤	斥	斧	斬	斷	斯	新	野
			条			斯	新	郢
斧斯								
W/ H/-								
斷斯								
并 野								

日部

寫法示範

E

月

書寫示範

(一) 寫法說明

А

E

日

日部首右邊的豎畫,其右下角書寫時,可如圖 A 沒有鈎起,也可如圖 B 鈎起。

C

月

D **E**

2

日部首位在全字左邊時,其下面的橫畫可寫作由重至輕的挑畫,而起筆書寫時,可如圖 C 有出頭,也可如圖 D 不出頭。

(二) 例字說明

曆

晉日

П

日部首位於全字下方時,書寫時可如圖 A 上下均寬的形狀,也可如圖 B 寫作上寬下窄的形狀。

時

昧

2

日部首位於全字左方時,書寫時可如圖 C 所示,左右兩邊的豎畫微微向內弧,產生一種挺拔的力度,圖 D 的時字及圖 E 的昧字即是其應用。

上日	早	日	旦	上日	早	旬	旭	早	旺
		E	旦	上日	早	旬	九日	早	JIE
们	九日								
早	旺								
旻	与								-7
					肾	•			
刑刑	片	旻	哥	到月	肾	昂	けた	青	五月
即即	巨比								
星	当								

木部

寫法示範

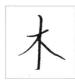

木

水

(一) 寫法說明

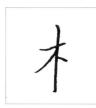

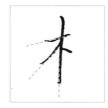

1

木部首撇的斜度,若將木部首的橫與豎視為一個直 角,則撇大約是 45°。

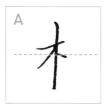

2

木部首撇和點,起筆的高度可以不同,通常撇的起筆高於點,若將撇和點單獨提出來看,即如圖 B,點低於撇。

(二) 例字說明

1

木部首做為字旁時,由於右邊還有另一半的部分,所以如圖 C 木部中間豎畫,右邊的另一半橫畫以及點畫都較短,將空間讓出來給右半邊字旁。

辛樂

2

木部首在全字下方時,可有兩種表現方式,圖D的「桌」與「槃」, 採用的寫法是橫畫長,下面兩邊的兩個點畫短的寫法。而圖E的 「桌」跟「槃」,則是橫畫短,下面兩邊的撇畫跟捺畫長的寫法。

村	杖
村	杭
松	板
来	項
渠	种
梨	共
案	桃

村	杖	材	杭	松	板	柿	林
村	杖	村	杭	松	板	柿	林
占	陪	洰	わ	和	好	译	Lile
	時下時	•		•	,		
丁	干	扩	丁	木	7/3	木	110

气部

寫法示範

書寫示範

(一) 寫法說明

1

气部首的横折彎鈎,書寫時如左圖所示,彎進來一點後,即可慢慢向右 側彎出,便能有恰到好處的彎度美感,在力度與柔美之間取得平衡,也 不會佔用到容納裡面部分的空間。

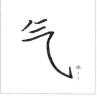

2

气部首的横折彎鈎,其鈎的部分,筆直向上鈎起最為好看,盡量不要向 內或向外傾斜。

(二) 例字說明

1

气部首的第一筆撇畫,可以有不同形式的變化,這邊列舉兩種。 如圖 A 及圖 B 的「氣」字以及「氧」字,其第一個字都是採用重 到輕的撇畫書寫,而第二個字都是採用輕到重的彎豎來呈現。

2

气部首在全字中,其下面搭配的部分,書寫時可以寫得比气的橫 折彎鈎的下緣更低,也可以與橫折彎鈎的下緣齊平。如圖 C 的 「氣」字,以及圖 D 的「氟」字,第一個字都是將下面部分寫得 更低的呈現,而第二個字都是齊平的呈現。

氣 氚	氣	氚	氙	氖	氟	鼠	氧	氫
	氣	氚	氙	氛	氟	鼠	氧	堂
 魚 煮								
氟鼠								
					4			
氧氫								

水部

寫法示範

書寫示範

(一) 寫法說明

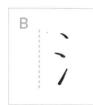

水部首的三點水排列方式,有三種呈現方式。 圖 A 是弓形,呈弧狀排列;圖 B 是直線形,上至下一直線排列;圖 C 是杖形,第一點 似拐杖的手把,下兩點似拐杖的身。

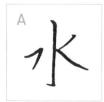

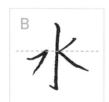

- 2 (1) 水部首在字中時不一定全為三點水,而是以完整的水字貌呈現,寫法即如圖 A 所示。
 - (2) 書寫時,左邊的橫折撇與右邊的撇和捺,如圖 B 所示,高度約對在豎鈎的中心點。
 - (3) 右邊的撇和捺書寫時,角度宜放置得當,使圖 \mathbb{C} 所示的三個間距大致等寬。

NG寫法

B

- (1)若左邊的橫折撇與右邊的撇與捺,偏到豎鈎中心點以上,則如圖 A 有腳長之感; 若偏到豎鈎的中心線以下,則如圖 B 有頭過長之感。
- (2)若豎鈎右邊的撇和捺,角度沒控制好,會如圖 C 所示,之間的三個空間大小分佈不均,有凌亂之感。

(二) 例字說明

三點水的第三畫是挑畫「 / 」,其角度可視右半邊字旁的形狀而調整。
圖 A 與 B 的「港」與「滿」,右半邊部分的下面都比較寬,所以三點水的挑在書寫時,角度較直,方不致與右半打架。
而圖 C 與 D 的「清」與「河」字,其右半部分的下面比較窄,因而三點水的挑畫角度可較斜,剛好填補空的部分。

2

水部首的鈎,寫長寫短都有不同韻味。 圖 E 的「泉」與圖 F 的「求」,第一個字是較短的鈎,第二字是 較長的鈎,各有獨自的姿態。

海	清	港	消	河	漂	满	潔	
海	清	港	计	河	漂	满	潔	
淫	泉	求	浆	水	水	泰	漫	
					K			

海	清
港	计
满	潔
淫	永
末	浆
水	1K
泰	漫

濱	演	濱	演	滴	源	澤	漢	準	瀑
	* * *	濱	诸	滴	源	澤	漢	准	瀑
浦	源								
澤	漢								
淮	瀑								

火部

寫法示範

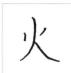

書寫示範

(一) 寫法說明

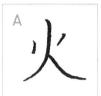

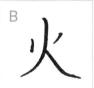

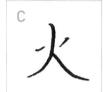

1

火部首左邊的點畫可有不同的寫法,如圖 A 是點的形式;圖 B 是左點的形式,圖 C 是挑點的形式。

2

火部首的四個點畫書寫時,如圖 D 所示,彼此之間的間距宜相等,而各自的角度如圖 E 所示,可以不同。右邊的三個點雖然都是右點,第二與第三個點,可以寫較百,第四個點較斜,這樣層次變化就更加豐富。

(二) 例字說明

1

火部首在全字左邊時,由於右邊有字旁,所以火右邊 的撇跟點會縮短,把空間讓給右邊的字旁。

然

2

火部在字的下方時,這四點擔任全字地基的角色,書寫時跟上面部分稍微留一些間隔,格局上會更開展而有氣勢。

燭	煤	燭	煤	煙	燒	煌	煩	炬	燦
		燭	煤	炒里	焼	煌	煩	炬	燦
沙里	焼								
煌	煩								
炬	燦								
		燦	爛	燭	煙	煌	煩	炬	燒
燦	燥	以梁	爛	潤	煌	煌	煩	炬	燒
煌	煩								
期	焚								
	3								

煤	灶	燈	炒	炊	炙	炭	炬	煤	大土
煤	- 大土	燈	沙勺	炊	炙	炭	炬		
								燈	沙勺
								- } }	炙
								77	
								地	此可
炮	炯	炳	炸	為	太	鸠	列		
炮	炉	炳	炸	為	木	以的	列	炳	炸
								為	木
								以们	列
								/]	- '''
88									

烘	烙
光	馬
焚	煮
無	焦
焰	纵
前	致
	,\
焕	助

烘	烙	筅	馬	焚	者、	無	焦
烘	烙	光	馬	焚	者	無	焦
1/2	然	前	欽	沙鱼	助	月召	併
/	纵						
						3	

片部

寫法示範

書寫示範

(一) 寫法說明

1

片部首的橫畫,書寫時可以如圖 A 寫得較長,也可以如圖 B 寫得較短。

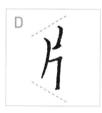

2

片部首第一筆的撇畫,可如圖 C 寫得跟右邊的兩個豎畫上下等長,也可如圖 D 寫得比右邊兩個豎畫短。

(二) 例字說明

版版

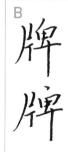

片部首第一筆的撇畫,書寫時可以有斜度不同的差別。如圖 A 的「版」及圖 B 的「牌」,第一個字都是撇畫寫得較直的形式,而第二個字都是撇畫寫得較斜的呈現方式。

H	版		版						
		片	版	牒	牌	順	涌	牖	播
牒	牌								
			-						
順	協								
牖	播								

玉部

寫法示範

玉

Ŧ

書寫示範

(一) 寫法說明

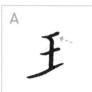

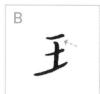

1

玉部首的第一横和中間的豎畫,可以如圖 A 接實,也可以如圖 B,留有一點間距。

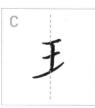

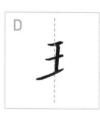

2

玉部首的豎畫,可以如圖 $\mathbb C$ 寫在正中央,也可以如圖 $\mathbb D$ 寫在偏右邊。

(二) 例字說明

王迁王

琉琉琉琉

璃璃璃

玉部首的兩個橫畫及下面的挑畫,彼此的長度、角度,可以由不同的變化產生不同姿態。如圖 A 舉出三種組合,而圖 B 的「琉」及圖 C 的「璃」,即將三種組合帶入,產生的感覺也不同。

班	琉	班	琉	璃	珞	玲	珍	玩	玫
		班	琉	璃	珞	玲	珍	玩	玫
璃	珞								
玲	珍								
壁	重								
		壁	璽	環	琟	瑩	琴	瑟	瑙
環	璀	壁	璽	環	琟	坐	琴	瑟	瑙
坐	琴								
艾	瑙								

白部

書寫示範

寫法示範

白

白

(一) 寫法說明

白部首上面的第一筆撇畫,可以有許多不同的書寫方式。如圖 A、B 所示,兩個撇畫的角度,以及和下面日的連接方式不同;而如圖 C 所示,可以換作以短橫取代撇畫。另如圖 D 所示,也可用點畫代替撇畫。

(二) 例字說明

當白部首位於全字左方時,可有寬窄之別。上面圖A的「的」及圖B的「皎」,其第一個字都是將白寫得較寬的呈現方式,而第二個字,便是將白寫得較窄的呈現。

站站站

當白部首位於全字下方時,其兩邊的豎畫可以寫得筆直, 也可以寫得微向內傾,上寬下窄的形狀。如圖 A 的「皆」 及圖 B「百」。

自自	的	白	的	百	此	政	皎	包	皇
		白	的	百	片	政	皎	包	皇
百									
政色	攻								
7 -	2-3								
包_	呈								
	2								

寫法示範

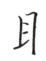

(一) 寫法說明

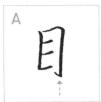

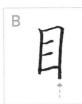

1

目部首在全字下方時,或是單獨書寫時,其右邊的 豎畫末端可以如圖 A 鈎起,也可如圖 B 不鈎起,拉 長一點呈現出頭長過橫畫的形式。

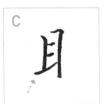

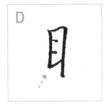

2

目部首在字的左邊時,最下面的橫畫會改成挑畫的寫法。而書寫時可以如圖 C,起筆部分出頭出來,也可以如圖 D 不出頭。

(二) 例字說明

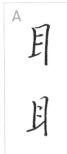

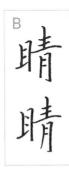

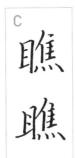

目部首的字,由於「目」本身裡面已有兩個橫畫,當右邊字旁也有多個橫畫時,目可有兩種呈現方式。如圖 A 所示,第一個目裡面的兩橫,以標準的橫畫呈現;第二個目裡頭的兩橫,改為以兩個點畫來呈現,增添活潑靈動之態。圖 B 的「睛」與圖 C 的「瞧」,第一個都是以橫畫呈現,而第二個是以點畫呈現。

睛	耳岸	睛	瞬	眼	段	睡	瞄	睁	睦
		睛	耳涕	眼	政	睡	瞄	睁	睦
耳艮	段								
壁	瞄								
di	1								
睁	耳至	TP	-}-	7	-14	北	ナ	1.7	,1 t.
		眉				婚			
盾		眉	自	E	春	新文目	Ī	相	护也
7	春								
拉	力								
,									

示部

寫法示範

(一) 寫法說明

1

示部下面的豎畫,書寫時可以如圖 A,末端不鈎起, 呈現穩重的感覺,也可如圖 B,豎畫的末端鈎起, 流露活潑的感覺。

2

示部橫、撇、豎三畫之間,這三個間距相等,則視覺上很舒服,所以關鍵在撇畫書寫時,角度大約是 45°。

(二) 例字說明

1

示部首的點畫,可以提高一些,跟下面的部分留有一 點間距,產生格局開闊的美感。

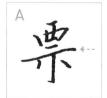

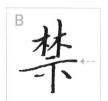

2

示部的第二横通常可以做為全字的主要筆畫,因此寬 度是全字最寬的部分。

他	产	祂	祚	崇	業	祭	禍	福	视
	7	祀	祚	崇	共	祭	禍	福	视
崇	業								
祭	禍								
-									
福	視							بد	1
			祀						
禧	祀	蓓	祀	祁	社	在上	枯	京	禁
祁	社								
祐	禀			,					

寫法示範

(一) 寫法說明

系部首兩側的兩個點畫,有許多種的呈現方式。如圖 A 是以標準的左點跟右點來呈現, 而圖 B 是以較活潑的挑點跟撇點來呈現。圖 C 是以左挑點跟右點來呈現。

全 条部首下面的三個點畫,有許多不同的呈現方式。比如像圖 D 所示,是以三個由大至小的右點呈現,而圖 E 是以兩個挑點及一個右點呈現。圖 F 則是帶入行書筆意,以一個挑畫來呈現。

(二) 例字說明

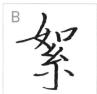

當糸部首寫在全字下方時,通常會寫得較寬, 以達到支撐全字的作用。如圖 A 的素字及圖 B 的絮字,都是這樣的示範。

全 系部首位於全字左側做為偏旁 時,如圖 E 所示,其下面的三 個點畫的排列,通常會向右上 傾斜。而圖 C 的「約」及圖 D 的「紀」,都是這樣的示範。

条糾			紀					
	杀	松山	杂己	約	约	來	結	紫
紀針								
約索								
结架								

艸部

寫法示範

書寫示範

(一) 寫法說明

1

艸部首的左右兩邊書寫 時,可以展現層次感, 如圖 A 所示,左邊較短, 右邊較長。

2

艸部的左豎跟右撇,若 有起筆,則看起來更具 質感。

NG寫法

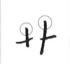

當起筆未表現出來時,看起來比較死板。

(二) 例字說明

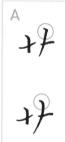

北北北北

荷荷

1

艸部首右邊的撇畫,可以如圖 A 的第一個「艸」, 是直而俐落的呈現,也可以如第二個艸,是弧狀靈 動的呈現。

圖 B 的「花」與圖 C 的「荷」,第一個都是直的寫法,第二個則是弧狀的寫法。

计菜

业業

当萬

2

艸部首除了一般寫法,還可以有許多變化,左圖即 列舉出三種寫法,及在字中的應用。

有蔓葵
· · · · · · · · · · · · · · · · · · ·
大
於莫菲 於莫菲
下 关 非
The state of the s

寫法示範

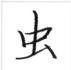

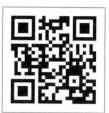

(一) 寫法說明

虫部首中間的那筆豎畫,書寫時可以如圖 A 偏向右側,也可如圖 B 位於中軸線,端看如何運用。

(二) 例字說明

當虫部首位於全字左側時,其最後一筆的點畫,如圖 A 所示, 會寫得較短,將空間讓給右邊的字旁。而當虫部首位於全字下 方時,其最後一筆的點畫,如圖 B 所示,會寫得較長,產生一 種平衡全字,展現氣勢的作用。

蚊	址	蚊	蚯	蝴	媒	蚱	蜢	蛟	蟬
1		歧	址	站引	媒	此	蜢	蛟	这 單
驻打	蝶								
蚌	速孟								
蛟	埋								

衣部

書寫示範

寫法示範

(一) 寫法說明

1

衣部首的横畫,書寫時可以如左圖,有往右上斜的斜度,則整體看起來 更有氣勢。

2

位於左邊的衣部首,如左圖所示,其撇畫的斜度大約45°,則書寫起來, 撇畫上下的兩個間距會均等,視覺上很平衡。

(二) 例字說明

表

1

衣部首位於全字下方時,最後一筆,可以用捺畫呈現,也可以 用帶有弧度的長點呈現。如圖 A 的「表」,以及圖 B 的「衰」, 第一個都是用捺畫呈現,第二個是用帶有弧度的長點呈現。

2

衣部首位於全字左方時,其橫畫跟撇畫,可如圖 C 的 衫字,長度相等位於同一個垂直線上,也可如圖 D 的 裡字,撇畫長於橫畫。

衣衫	衣	移	表	视视	衰	衲	襯	裡
	衣	科	表	视	袁	衲	襯	裡
表视								
衰衲								
视裡								

言部

寫法示範

(一) 寫法說明

1

言部首之中的兩個橫畫,可以如圖 A,改為以兩個點畫的方式呈現;也可以如圖 B,以兩個一般的橫畫呈現。

2

言部首上方的點畫,可以用不同的點來呈現,增添字的豐富性。

(二) 例字說明

言部首中間的兩個橫畫,書寫時可寬可窄,如圖 A 的第一個「言」,兩橫是窄的寫法,第二個「言」的橫畫是寬的寫法。

圖 B 的「詩」及圖 C 的「詞」字,第一個字的言部首都是用窄的寫法,而第二個字的言部,則是用寬的寫法。

論	請	論	請	談	調	菹	諍	想	識
		渝	清	談	調	部	諍	部	識
談	湖								
部	淨								
部	温								
	9	誌	油	誕	詞	萷	武	詩	評
当	述	誌	法	莎	言可	蓟	武	计	37
100	到								
武	沙士								

詠	計	32	誦	弘	訂	許	註	部	計
詠	計	艺	誦	弘	計	计	註		
								32	誦
								计	註
u):	7.0	2.17	7./-	- 1	7 %	-14	, 1	淮	課
•	-			諒		<u> </u>	1		
推	課	洪	海	部	諂	謀	浦	洪	弹
								京	韵
								謀	諦
									ı

业	盤	訪訪	游	些	叁	詛	訶	站	試
		訪	20	这	基	温	訶	站	試
温	部		,						
法	話								
130									
					詬				-
部	茄	豆	377	部	清	詮	為	部	32
詮	老								
部	一								

豕部

寫法示範

(一) 寫法說明

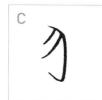

- (1) 豕部的彎鈎書寫時,其形如圖 A,力道由輕而重,然後鈎出去。
- (2) 運筆角度如圖 B 分為兩段, a 段較短, b 段較長。應注意轉彎處圓轉自然,避免生硬折角。
- (3)如圖 C 所示, a 段剛好容納了左邊的撇。

(二) 例字說明

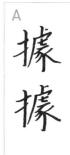

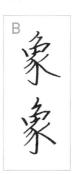

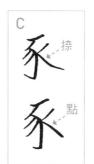

1

如圖 C 所示,豕部的右邊最後一畫,可以寫作捺,也可寫成略有弧度的長點。圖 A 的「據」字,與圖 B 的「象」字,第一個字即是使用捺,第二字則是使用長點,營造不同的風格。

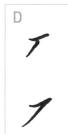

家家

2

豕部開頭的橫與撇,如圖 D,可以分開書寫,亦可連筆書寫,完整樣貌即如圖 E 所示。圖 F 的「家」與圖 G 的「隊」,亦是分別示範分開與連筆的兩種寫法。

死 豚	豕	豚豚	象	秦	豪	豫	豬	雜
	豕	豚	象	秦	豪	豫	豬	雅
泉秦								
豪 豫								
豬 雜								

走部

寫法示範

(一) 寫法說明

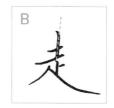

1

走部首上面的土的豎畫,可以如圖 A 位於中軸,也可如圖 B 偏向右側一點點,營造不同的美感。

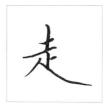

2

如左圖所示,走部首的三個間距,書寫時應留意均等,視覺上更為美觀。

(二) 例字說明

走部首大多數的字,其右邊都會跟一個字旁組合, 通常如若右邊的字旁本身字形較短,走在書寫時就 可以如圖 A 的「起」字,其豎畫可以稍短,從而捺 畫的斜度就會較斜,跟字旁的搭配就剛好。而如若 右邊的字旁比較長,如圖 B 的「趨」,其豎畫可以 稍長,從而捺畫的斜度就會較平緩,跟字旁的搭配 就剛好,可以容納得下而不會侷促。

超	起	超	起	趨	越	趕	趙	趟	趣
		超	起	趨	越	趕	趙	趟	趣
趨	越								
趕	走道								
趟	趣								

足部

寫法示範

(一) 寫法說明

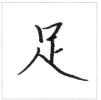

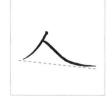

1

足部首的最後一筆捺畫,其下緣約與左邊的撇畫下 緣齊平,形成的態勢類似溜滑梯的側視圖。

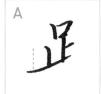

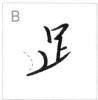

2

足部首左下的豎畫,書寫時可如圖 A 是筆直的,也可如圖 B 帶有內彎的弧度。

(二) 例字說明

1

足部首上面的口,可以如圖 A 的跟字,以比較寬扁長方的形狀表現。也可如圖 B 的趺字,以比較瘦窄而正方的形狀表現。

2

足部首下面的最後一畫,可以如圖 C 的踏字,採用 微斜的橫畫來表現。也可如圖 D 的路字,採用往上,由重到輕的挑畫。

足趴	足	迅	趺	逃上	跋	助口	跚	玻
	足	进入	跌	进上	跋	助口	跚	政
跌趾						N.		
跋呦								
距跳								
	距	姆	跳	政	趸	政	跟	跡
进 斑	近	姆	班	斑	趸	政	退	跅
趸跌								
跟跡								

車部

寫法示範

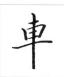

(一) 寫法說明

1

車中間的「曰」,書寫時橫畫與豎畫,可如圖 A 彼此完全接實,呈現穩重之感,也可如圖 B 留有間隙,呈現比較靈動的感覺。

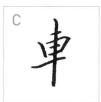

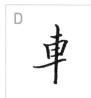

2

在字的左側的車部首書寫時,其中間的「曰」,可如圖 C 寫得較寬呈長方形,也可如圖 D 寫得較窄呈正方形。

(二) 例字說明

1

當車部首位於全字下方時,其曰的部分可寫得較為 寬扁,產生一種穩固如地基的作用。如左圖 A 的輩 字,以及圖 B 的輦字,即是寫得較寬扁的示範。

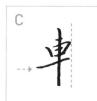

室車部首位於全字左方時,如圖 C 所示,下方的長橫的右邊會較短,大約與上方曰的右側切齊,將空間讓給右邊的字旁。圖 D 的輕字和圖 E 的軌字,都是這樣的示範。

車	轨
軍	軒
軟	軾
輒	輟
瀚	举
	,
辇	輸
葬	书

車	軌	軍	軒	軟	軾	載	輕
車	轨	軍	軒	軟	軾	載	塱
斬	輟	龄	非	替	輸	輯	藝
	製製		,		•	•	
110		1)			and a second	ag and	

走部

寫法示範

(一) 寫法說明

1

在書法中,圖中的藍線標出的這段筆畫行筆力道是重→ 輕→重,由於中心點放到最輕,轉折點便會靈動柔美。

NG 寫 法

書寫時力道均一,所以顯得生硬不自然。

- 2 平捺在書法中以「一波三折」展現美感。
 - 1 這段行筆是重→輕: ② 這段行筆如一般斜捺,由輕→重; ③ 這段行筆是重→輕,即書法中所謂出鋒,尾端放到最輕,產生飄逸之美。

(二) 例字說明

* 辵部首在搭配右半偏旁時,大體可分為兩種類型,善加掌握便能展現協調美。

圖中三字其右半偏旁的下緣都是平的,所 以之部「**3**」的下緣,也就是最後撇的末端,高度與右半偏旁底部切齊即可。如此 當之的平捺寫完,與右半偏旁底緣的間隔 便會剛好。 NG 寫法

道這造

道道造造

圖A圖B這兩組字,因為「J」的尾端高度未安排適當。

圖 A 組拉太低,導致平捺寫完後,與右半偏旁底緣間隔過大,造成空洞感。

圖 B 組則太高,以致平捺書寫時,易與右半偏旁下緣打架,造成侷促和歪斜之態。

② 圖中這三字,其右半偏旁的下緣是向下延伸的,所以之部「3」的下緣,最後那撇的末端,會比右半偏旁的底部高點,如此當寫之的平捺時,其斜勢便會與右半偏旁底緣斜度呈完美的呼應。

NG寫法

圖中的三個字,因為「**3**」的最後那撇末端與右半偏旁的底緣切齊,所以當之部的平捺寫完,與右半偏旁底緣的間隔過於空洞美感不足。

逢	连	逐	造	退	透	送	追
逢	连	逐	造	退	透	送	追
迷	注	it	述	迪	ip	返	调
迷	进	it	iti	迪	ilp	ila	进
					8		

逢	连
遂	造
退	透
送	追
注	it
礼	1
迪	ilp

返	追	国	遂	進	連	7.0	運	道	達
		当	遂	进	連	10	更	捕	達
国	遂								
進	連								
10	運								
村	違								

金部

寫法示範

(一) 寫法說明

金部首之間的兩個橫畫,可以如圖 A 兩橫等長,也可如圖 B 上短下長。

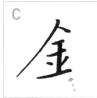

2

金部首最下面的橫畫,可以如圖 $\mathbb C$ 用橫畫表現,也可如圖 $\mathbb D$ 用挑畫來表現。

(二) 例字說明

金部首的第一筆撇畫,書寫時若有個起頭,則更能呈現活潑靈逸之勢。如圖A的「鋒」,其「金」部的第一撇以及右邊字旁「夆」的第一撇,都有起筆。而圖B的「鈴」,其「金」部第一撇以及「令」的第一撇都有起筆,則整體便有勁美之態。

銀

銀

鋼

鋼

2

金部首的第一撇可以如圖 C 及圖 D 所示,第一個「銀」及「鋼」字,其第一撇都比較延展出去,也可如第二個「銀」和「鋼」字,其金部的第一撇較內斂,與最下方的挑畫同寬。

針	釣	針	釣	釘	欽	鈍	鉤	動	釱
		針	釣	釘	欽	鈍	釣	動	釱
釘	欽								
鈍	鉤								
動	釱								
		鉞	鈺	鈾	錮	鉛	鈴	鲅	鉻
鉞	鈺	鉞	廷	轴	錮	鉛	鈴	鲅	络
鈾	鍕								
组	鈴								

街	銀	銁	銃	銅	鍅	銓	銖	街銀
街	銀	鉤	鉱	鱼司	鍅	銓	銤	
								鉤銃
								銅銭
								銓銖
	鋁		1					
鈞	욆	辞	绛	鋤	鋪	錵	鋰	辞绛
							1 1	
								鋤鋪
								銳鋰
			4					

鐘	鎮	鐘	鎮	鉤	錦	鎖	鑚	錯	鍋
		鐘	鎮	鉤	錦	鎖	鑚	錯	鍋
鉑	錦								
鎖	鑚								
錬	鍍								
		錬	鍍	鑑	鑄	鑰	鑼	鎏	鑿
鑑	庄壽	錬	鍍	鑑	鑄	鑰	雞	鏊	截
貐	鑼								
鏊	整								

阜部

寫法示範

(一) 寫法說明

1

阜部首的橫折撇跟彎鈎(像耳朵的部分)書寫時,可以如圖 A 分開成兩筆書寫,也可以如圖 B 帶入一點行書的筆意,連筆書寫,產生靈動的美感。

(二) 例字說明

2

阜部首的橫折撇跟左邊那個豎畫,可以如圖 A 是連接起來的,也可如圖 B 分開一點留有間隙,兩種寫法產生的感覺都不同。

阜部首的彎鈎,可以如圖 C 的「阿」,與豎畫分開一點留有間隙,也可如圖 D 的「降」鈎得較長,與豎畫室連接起來的。

降	防	降	防	阻	阿	陀	附	陋	院
3		降	万	BEL	阿	陀	附十	陋	院
BEL	多可								
陀	附								
瓦西	院								

雨部

寫法示範

(一) 寫法說明

1

雨部左邊的點畫與橫折鈎,可以如圖 A 不完全接實,留有間隔,也可以如圖 B,完全接實。

2

雨部上面的横畫,可如圖 C 寫較長,也可如圖 D 寫得較短。

(二) 例字說明

雪雪雪

虚 宝

1

雨部首中間的豎畫,書寫時可以偏左或偏右,如圖 A 的第一個雨即是偏左,而第二個是偏右的。圖 B 的「雪」與圖 C 的「雲」,兩者的第一個字,其雨部的豎畫都是偏左的,使雨右邊有延展感,而兩者的第二個字,其雨部的豎畫都是偏右的,讓左有延長感。

标

派

2

雨部裡面的四個點,可以有不同寫 法來表現。圖 D 是最基本的寫法, 而圖 E 是以不同角度跟大小的點畫 來展現,圖 F 是帶有行書的筆意來 書寫。

雪	雷	雪	雷	電	常	雲	蕗	麥	腹
		這	博	电	常	芸	惑	家	護
電	市								
芸	蓝路								
凌	茂								
		霈	寧	霍	宴	菲	港	霓	葙
清	遊女	市	连安	重	妻	注	活	克	相
產	宴								
17	虎								

風部

寫法示範

(一) 寫法說明

風部首左邊的撇畫,以及右邊的弧鈎,如圖 A 所示, 其最彎進來的地方,大約位於全字一半之處,寫到一 半即應往外開展出去。帶到字裡即如圖 B 的風字,如 此其中間的部分就會有空間容納。

NG寫法

由於左邊的撇畫,以及右邊的弧鈎,最彎進來之處偏在 中心線下方,造成中間部分沒有足夠空間容納,並有頭 寬足窄之感。

(二) 例字說明

當風部首右邊有加上字旁時,其弧鈎的下緣會拉長以容納字旁,如圖 C 所示,並且鈎要向上鈎,避免過於向內鈎,以保有容納的空間。

風渢	風	渢	魁	飄	飆	飕	颶	魁
	風	渢	烟台	觀	飙	飕	颶	戚
魁 飄								
越 飕								
艇 越								

馬部

寫法示範

(一) 寫法說明

馬

1

馬部首的三個橫畫,書寫時可如圖 A,完全與左邊的 豎畫接實,也可如圖 B 不接實,各自有不同的姿態。

馬

2

馬部首下面的四個點,書寫時如圖 C,較往上靠,下面留空較多;也可以如圖 D,寫在中間,上下留空均等。

(二) 例字說明

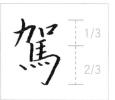

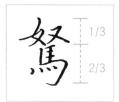

1

馬部首在全字下方時,會寫得較一般單獨寫時扁 一點,從長度看,約佔 2/3 的長度。

馬也

图 馬部首在全字左邊時,由於要讓出空間給右邊字旁,如圖 C, 其橫折鈎不會寫得像單獨書寫時寬,約超過上面三橫寬度一點。

馬	馬又	馬	駇	馮	馬川	馬也	、默	駐	肫
		馬	馬又	馮	馬川	馬也	、默	馬主	馬克
馮	馬川								
馬也	、肤								
馬主	馬它		.						
		為	駕			馬四			
格	駕	松	蕉	驛	、駛	馬四	骄士	馬可	、時差
驛	、駛								
馬四	駲								

魚部

寫法示範

(一) 寫法說明

魚部首上方的「 \mathbf{h} 」,有不同的表現方式,如圖 $\mathbf{A} \sim \mathbf{C}$,舉出三種供讀者參考。

2 魚部首下方的四點,可以用不同形式的點畫來搭配,圖 D 是最常見的基本形式,圖 E 的「 ➤ 」,要注意右邊挑起來部分是重到輕,末端形成尖端。 圖 F 的「 ✔ 」及「 】」,也都要留意挑起來的部分,要放輕形成尖端,而「 ➤ 」透過兩點之間相連映帶的部分,行筆要快而輕,才會柔美生動。

(二) 例字說明

1

魚部首在全字下方時,將下面四個點寫得比上面部分寬,則如建立穩固地基,視覺上產生四平八穩的美感。

2

魚部首在字的左方時,其下面的四點,通常由大而小排列,並且最右邊的點不會拉長,將空間留給右邊的字旁。這四點一樣有不同的表現方式,圖 A ~ C 舉出三種供讀者參考。

海	鱼自	魚	鱼自	鮫	維	鮮	溢	鮣	鱦
		通	角	飯	維維	鮮	溢	鲫	雏
、飯	鮭								
鱼羊	溢								
鯫	鍵								
,									

作品集

作品集

春有百花秋有節

- 每門開 郭仕鹏書

长中外 古道邊 芳草碧連天 地名群都 的一个一路到 事件鹏書

3

中風夜效花千樹 建吹落星如雨 寶馬雕車香滿路 鳳簫聲動 王壺光韓 一夜魚龍舞

城児雪柳黄金縷 笑語盈盈暗香去 界裡尋他千百度 荔然町首 那人卻在 燈火闌珊處

一 青珠

郭仕鹏書

极作一世整華

4

郭仕鹏書

作品集

5

有一次,我們夢見大家都是不相識的

我們醒了。卻知道我們原来是相親相愛的

-- 春江爾

郭仕鹏書

港浪长江東近水 浪花淘盡英雄 是非成败轉頭空 青山依舊在 幾度夕陽紅 白髮漁樵,江诸上 慣看秋月春風 一壺濁酒喜相逢 古分子事都付笑談中

郭仕鹏書

- 临江仙

書寫示範

作品集

刹 化 布菜克 那現水恆 天堂 限 郭仕鹏手書

框字回時 得書來 響解羅養 獨上華 紅稿香残玉草秋 省上關,

舟

零水自流

海 計可消 两處? 閒 愁

種

頚 印上心頭

——一剪梅 郭仕鹏書

才下眉

set

情

書寫示範

Lifestyle 51

氣質系硬筆 1000 字帖

作者 | 郭仕鵬 美術設計 | 許維玲 編輯 | 劉曉甄 行銷 | 石欣平 企畫統籌 | 李橘 總編輯 | 莫少閒

出版者|朱雀文化事業有限公司

地址 | 台北市基隆路二段 13-1 號 3 樓

劃撥帳號 | 19234566 朱雀文化事業有限公司

e-mail | redbook@ms26.hinet.net 網址 | http://redbook.com.tw

總經銷 | 大和書報圖書股份有限公司 (02)8990-2588

ISBN | 978-986-96214-8-9 初版十九刷 | 2024.09 定價 | 280 元

出版登記 | 北市業字第 1403 號 全書圖文未經同意不得轉載和翻印 本書如有缺頁、破損、裝訂錯誤,請寄回本公司更換

國家圖書館出版品預行編目

氣質系硬筆1000字帖 郭仕鵬 著;——初版—— 臺北市:朱雀文化,2018.07 面;公分——(Lifestyle;51) ISBN 978-986-96214-8-9(平裝) 1.習字範本

943.9

107009724

About 買書

- ●朱雀文化圖書在北中南各書店及誠品、金石堂、何嘉仁等連鎖書店,以及博客來、讀冊、PC HOME 等網路書店均有販售,如欲購買本公司圖書,建議你直接詢問書店店員,或上網採購。如果書店已售完,請電洽本公司。
- ●● 至朱雀文化網站購書(http://redbook.com.tw),可享 85 折起優惠。
- ●●●至郵局劃撥(戶名:朱雀文化事業有限公司,帳號 19234566),掛號寄書不加郵資,4 本以下無折扣,5~9本95折,10本以上9折優惠。